目錄

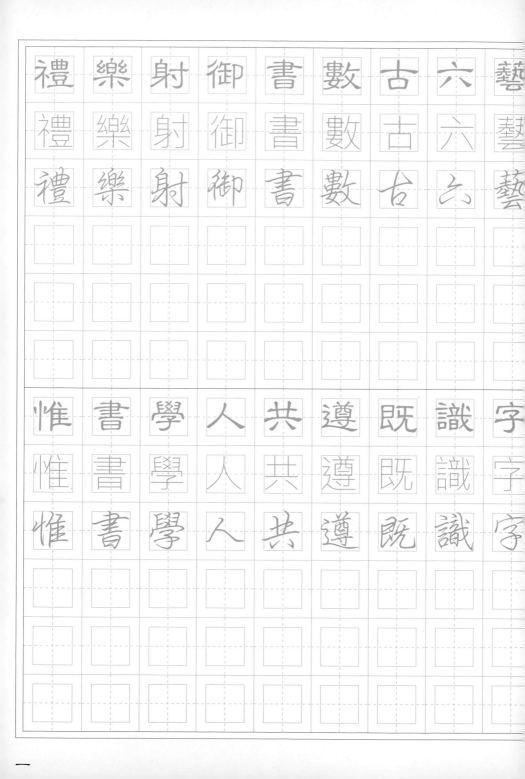

禮　樂　射　御　書　數　古　六　藝
禮　樂　射　御　書　數　古　六　藝
禮　樂　射　御　書　數　古　六　藝

惟　書　學　人　共　遵　既　識　字
惟　書　學　人　共　遵　既　識　字
惟　書　學　人　共　遵　既　識　字

一

今	不	具	**43**

禮樂射，御書數。古六藝，今不具。

【解釋】
禮法、音樂、射箭、駕車、書法和算數是古代讀書人必須學習的六種技藝，這六種技藝到現已經沒有人能同時具備了。

講	說	文	**44**

惟書學，人共遵。既識字，講說文。

【解釋】
在六藝中，只有書法現今社會還是每個人都推崇的。當一個人認識字以後，就可以去研究《說文解字》，這樣對於研究高深的學問是有幫助的。

有 古 文 大 小 篆 隸 草 繼

若 廣 學 懼 其 繁 但 略 說

三

不 可 亂
不 可 亂
不 可 亂

45

有古文，大小篆。隸草繼，不可亂。

【解釋】
我國的文字發展經歷了古文、大篆、小篆、隸書、草書，這一定要認清楚，不可搞混亂了。

能 知 原
能 知 原
能 知 原

46

若廣學，懼其繁。但略說，能知原。

【解釋】
假如你想廣泛地學習知識，實在是不容易的事，也無從下手，但如能做大體研究，還是能了解到許多基本的道理。

凡 訓 蒙 須 講 究 詳 訓 詁

凡 訓 蒙 須 講 究 詳 訓 詁

凡 訓 蒙 須 講 究 詳 訓 詁

為 學 者 必 有 初 國 小 終

為 學 者 必 有 初 國 小 終

為 學 者 必 有 初 國 小 終

讀 句 明
讀 句 明
讀 句 明

47

凡訓蒙，須講究。詳訓詁，明句讀。

【解釋】

凡是教導剛入學的兒童的老師，必須把每個字都講清楚，每句話都要解釋明白，並且使學童讀書時懂得斷句。

書 四 至
書 四 至
書 四 至

48

為學者，必有初。國小終，至四書。

【解釋】

作為一個學者，求學的初期打好基礎，把國小知識學透了，才可以讀"四書"。

論	語	者	二	十	篇	群	弟	子
論	語	者	二	十	篇	群	弟	子
論	語	者	二	十	篇	群	弟	子

孟	子	者	七	篇	止	講	道	德
孟	子	者	七	篇	止	講	道	德
孟	子	者	七	篇	止	講	道	德

言 善 記

言 善 記

言 善 記

49

論語者，二十篇。群弟子，記善言。

【解釋】

《論語》這本書共有二十篇。是孔子的弟子們，以及弟子的弟子們，記載有關孔子言論的一部書。

義 仁 說

義 仁 說

義 仁 說

50

孟子者，七篇止。講道德，說仁義。

【解釋】

《孟子》這本書是孟軻所作，共分七篇。內容也是有關品行修養、發揚道德仁義等優良德行的言論。

作	中	庸	乃	孔	汲	中	不	偏
作	中	庸	乃	孔	汲	中	不	偏
作	中	庸	乃	孔	汲	中	不	偏

作	大	學	乃	曾	子	自	修	齊
作	大	學	乃	曾	子	自	修	齊
作	大	學	乃	曾	子	自	修	齊

庸	不	易
庸	不	易
庸	不	易

51

作中庸，乃孔汲。中不偏，庸不易。

【解釋】
作《中庸》這本書的是孔汲，"中"是不偏的意思，"庸"是不變的意思。

至	平	治
至	平	治
至	平	治

52

作大學，乃曾子。自修齊，至平治。

【解釋】
作《大學》這本書的是曾參，他提出了"修身齊家治國平天下"的主張。

經	六	如	通	經	孝	熟	書	四
經	六	如	通	經	孝	熟	書	四
經	六	如	通	經	孝	熟	書	四
經	六	號	秋	春	禮	易	書	詩
經	六	號	秋	春	禮	易	書	詩
經	六	號	秋	春	禮	易	書	詩

始	可	讀
始	可	讀
始	可	讀

53

四書熟，孝經通。如六經，始可讀。

【解釋】

把四書讀熟了，孝經的道理弄明白了，才可以去讀六經這樣深奧的書。

當	講	求
當	講	求
當	講	求

54

詩書易，禮春秋。號六經，當講求。

【解釋】

《詩》、《書》、《易》、《禮》、《春秋》，再加上《樂》稱六經，這是中國古代儒家的重要經典，應當仔細閱讀。

有 連 山 有 歸 藏 有 周 易

有 典 謨 有 訓 誥 有 誓 命

55

有連山，有歸藏。有周易，三易詳。

【解釋】

《連山》、《歸藏》、《周易》，是我國古代的三部書，這三部書合稱"三易"，"三易"是用"卦"的形式來說明宇宙間萬事萬物循環變化的道理的書籍。

56

有典謨，有訓誥。有誓命，書之奧。

【解釋】

《書經》的內容分六個部分：一典，是立國的基本原則；二謨，即治國計畫；三訓，即大臣的態度；四誥，即國君的通告；五誓，起兵文告；六命，國君的命令。

我 周 公 作 周 禮 著 六 官

大 小 戴 注 禮 記 述 聖 言

存 治 體
存 治 體
存 治 體

57

我周公，作周禮。著六官，存治體。

【解釋】
周公著作了《周禮》，其中記載著當時六宮的官制以及國家的組成情況。

禮 樂 備
禮 樂 備
禮 樂 備

58

大小戴，注禮記。述聖言，禮樂備。

【解釋】
戴德和戴聖整理並且注釋《禮記》，傳述和闡揚了聖賢的著作，這使後代人知道了前代的典章制度和有關禮樂的情形。

日	國	風	曰	雅	頌	號	四	詩
曰	國	風	曰	雅	頌	號	四	詩
曰	國	風	曰	雅	頌	號	四	詩

詩	既	亡	春	秋	作	寓	褒	貶
詩	既	亡	春	秋	作	寓	褒	貶
詩	既	亡	春	秋	作	寓	褒	貶

當 諷 詠

當 諷 詠

當 諷 詠

59

曰國風，曰雅頌。號四詩，當諷詠。

【解釋】

《國風》、《大雅》、《小雅》、《頌》，合稱為四詩，它是一種內容豐富、感情深切的詩歌，實在是值得我們去朗誦的。

別 善 惡

別 善 惡

別 善 惡

60

詩既亡，春秋作。寓褒貶，別善惡。

【解釋】

後來由於周朝的衰落，詩經也就跟著被冷落了，所以孔子就作《春秋》，在這本書中隱含著對現實政治的褒貶以及對各國善惡行為的分辨。

三	傳	者	有	公	羊	有	左	氏
三	傳	者	有	公	羊	有	左	氏
三	傳	者	有	公	羊	有	左	氏
經	既	明	方	讀	子	撮	其	要
經	既	明	方	讀	子	撮	其	要
經	既	明	方	讀	子	撮	其	要

有 穀 梁
有 穀 梁
有 穀 梁

61

三傳者，有公羊。有左氏，有穀梁。

【解釋】
三傳就是羊高所著的《公羊傳》，左丘明所著的《左傳》和穀梁赤所著的《穀梁傳》，它們都是解釋《春秋》的書。

記 其 事
記 其 事
記 其 事

62

經既明，方讀子。撮其要，記其事。

【解釋】
經傳都讀熟瞭然後讀子書。子書繁雜，必須選擇比較重要的來讀，並且要記住每件事的本末因果。

五　子　者　有　荀　揚　文　中　子

五　子　者　有　荀　揚　文　中　子

五　子　者　有　荀　揚　文　中　子

經　子　通　讀　諸　史　考　世　系

經　子　通　讀　諸　史　考　世　系

經　子　通　讀　諸　史　考　世　系

及 老 莊
及 老 莊
及 老 莊

63

五子者，有荀揚。文中子，及老莊。

【解釋】

五子是指荀子、揚子、文中子、老子和莊子。他們所寫的書，便稱為子書。

知 終 始
知 終 始
知 終 始

64

經子通，讀諸史。考世系，知終始。

【解釋】

經書和子書讀熟了以後，再讀史書、讀史時必須要考究各朝各代的世系，明白他們盛衰的原因，才能從歷史中記取教訓。

自	羲	農	至	黃	帝	號	三	皇
自	羲	農	至	黃	帝	號	三	皇
自	羲	農	至	黃	帝	號	三	皇

唐	有	虞	號	二	帝	相	揖	遜
唐	有	虞	號	二	帝	相	揖	遜
唐	有	虞	號	二	帝	相	揖	遜

居	上	世
居	上	世
居	上	世

65

自羲農，至黃帝。號三皇，居上世。

【解釋】

自伏羲氏、神農氏到黃帝，這三位上古時代的帝王都能勤政愛民、非常偉大，因此後人尊稱他們為"三皇"。

稱	盛	世
稱	盛	世
稱	盛	世

66

唐有虞，號二帝。相揖遜，稱盛世。

【解釋】

黃帝之後，有唐堯和虞舜二位帝王，堯認為自己的兒子不肖，而把帝位傳給了才德兼備的舜，在兩位帝王治理下，天下太平，人人稱頌。

夏　有　禹　商　有　湯　周　文　武

夏　傳　子　家　天　下　四　百　載

稱 三 王

稱 三 王

稱 三 王

67

夏有禹，商有湯。周文武，稱三王。

【解釋】

夏朝的開國君主是禹，商朝的開國君主是湯，周朝的開國君主是文王和武王。這幾個德才兼備的君王被後人稱為三王。

遷 夏 社

遷 夏 社

遷 夏 社

68

夏傳子，家天下。四百載，遷夏社。

【解釋】

禹把帝位傳給自己的兒子，從此天下就成為一個家族所有的了。經過四百多年，夏被湯滅掉，從而結束了它的統治。

湯	伐	夏	國	號	商	六	百	載
湯	伐	夏	國	號	商	六	百	載
湯	伐	夏	國	號	商	六	百	載

周	武	王	始	誅	紂	八	百	載
周	武	王	始	誅	紂	八	百	載
周	武	王	始	誅	紂	八	百	載

至 紂 亡
至 紂 亡
至 紂 乇

69

湯伐夏，國號商，六百載，至紂亡。

【解釋】

湯朝征討夏朝，定國號為商，過了六百多年，直到紂的滅亡。

最 長 久
最 長 久
最 長 久

70

周武王，始誅紂。八百載，最長久。

【解釋】

周武王起兵滅掉商朝，殺死紂王，建立周朝，周朝的歷史最長，前後延續了八百多年。

周 轍 東 王 綱 墜 逞 干 戈

始 春 秋 終 戰 國 五 霸 強

説 遊 尚

71

周轍東，王綱墜。逞干戈，尚遊說。

【解釋】
自從周平王東遷國都後，對諸侯的控制力就越來越弱了。諸侯國之間時常發生戰爭，而遊說之士也開始大行其道。

出 雄 七

72

始春秋，終戰國。五霸強，七雄出。

【解釋】
東周分為兩個階段，一是春秋時期，一是戰國時期。春秋時的齊桓公、宋襄公、晉文公、秦穆公和楚莊王號稱五霸。戰國的七雄分別為齊楚燕韓趙魏秦。

嬴	秦	氏	始	兼	併	傳	二	世
嬴	秦	氏	始	兼	併	傳	二	世
嬴	秦	氏	始	兼	併	傳	二	世

高	祖	興	漢	業	建	至	孝	平
高	祖	興	漢	業	建	至	孝	平
高	祖	興	漢	業	建	至	孝	平

争 漢 楚
争 漢 楚
爭 漢 楚

73

嬴秦氏，始兼併。傳二世，楚漢爭。

【解釋】

戰國末年，秦國的勢力日漸強大，把其他諸侯國都滅掉了，建立了統一的秦朝。秦傳到二世胡亥，天下又開始大亂，最後，形成楚漢相爭的局面。

篡 莽 王
篡 莽 王
篡 莽 王

74

高祖興，漢業建。至孝平，王莽篡。

【解釋】

漢高祖打敗了項羽，建立漢朝。漢朝的帝位傳了兩百多年，到了孝平帝時，就被王莽篡奪了。

光 武 興 為 東 漢 四 百 年

魏 蜀 吳 爭 漢 鼎 號 三 國

75

光武興，為東漢。四百年，終於獻。

【解釋】
王莽篡權。改國號為新，天下大亂，劉秀推翻更始帝，恢復國號為漢，史稱東漢光武帝，東漢延續四百年，到漢獻帝的時候滅亡。

76

魏蜀吳，爭漢鼎。號三國，迄兩晉。

【解釋】
東漢末年，魏國、蜀國、吳國爭奪天下，形成三國相爭的局面。後來魏滅了蜀國和吳國，但被司馬炎篡奪了帝位，建立了晉朝，晉又分為東晉和西晉兩個時期。

宋	齊	繼	梁	陳	承	為	南	朝
宋	齊	繼	梁	陳	承	為	南	朝
宋	齊	繼	梁	陳	承	為	南	朝

北	元	魏	分	東	西	宇	文	周
北	元	魏	分	東	西	宇	文	周
北	元	魏	分	東	西	宇	文	周

三十五

陵 金 都
陵 金 都
陵 金 都

77

宋齊繼，梁陳承。為南朝，都金陵。

【解釋】
晉朝王室南遷以後，不久就衰亡了，繼之而起的是南北朝時期。南朝包括宋齊梁陳，國都建在金陵。

齊 高 興
齊 高 興
齊 高 興

78

北元魏，分東西。宇文周，興高齊。

【解釋】
北朝則指的是元魏。元魏後來也分裂成東魏和西魏，西魏被宇文覺篡了位，建立了北周；東魏被高洋篡了位，建立了北齊。

迨	至	隋	一	土	宇	不	再	傳
迨	至	隋	一	土	宇	不	再	傳
迨	至	隋	一	土	宇	不	再	傳

唐	高	祖	起	義	師	除	隋	亂
唐	高	祖	起	義	師	除	隋	亂
唐	高	祖	起	義	師	除	隋	亂

緒 統 夫
緒 統 夫
緒 統 夫

79

迨至隋，一土宇。不再傳，失統緒。

【解釋】

楊堅重新統一了中國，建立了隋朝，歷史上稱為隋文帝。他的兒子隋煬帝楊廣即位後，荒淫無道，隋朝很快就滅亡了。

基 國 創
基 國 創
基 國 創

80

唐高祖，起義師。除隋亂，創國基。

【解釋】

唐高祖李淵起兵反隋，最後隋朝滅亡，他戰勝了各路的反隋義軍，取得了天下，建立起唐朝。

二	十	傳	三	百	載	梁	滅	之
二	十	傳	三	百	載	梁	滅	之
二	十	傳	三	百	載	梁	滅	之

梁	唐	晉	及	漢	周	稱	五	代
梁	唐	晉	及	漢	周	稱	五	代
梁	唐	晉	及	漢	周	稱	五	代

三十九

国 乃 改
国 乃 改
国 乃 改

81

二十傳，三百載。梁滅之，國乃改。

【解釋】

唐朝的統治近三百年，總共傳了二十位皇帝。到唐昭宣帝被朱全忠篡位，建立了梁朝，唐朝從此滅亡。為和南北朝時期的梁相區別，歷史上稱為後梁。

皆 有 由
皆 有 由
皆 有 由

82

梁唐晉，及漢周。稱五代，皆有由。

【解釋】

後梁、後唐、後晉、後漢和後周五個朝代的更替時期，歷史上稱作五代，這五個朝代的更替都有著一定的原因。

炎 宋 興 受 周 禪 十 八 傳

炎 宋 興 受 周 禪 十 八 傳

炎 宋 興 受 周 禪 十 八 傳

遼 與 金 皆 稱 帝 元 滅 金

遼 與 金 皆 稱 帝 元 滅 金

遼 與 金 皆 稱 帝 元 滅 金

南 北 混
南 北 混
南 北 混

83

炎宋興，受周禪。十八傳，南北混。

【解釋】
趙匡胤接受了後周"禪讓"的帝位，建立宋朝。宋朝相傳了十八個皇帝之後，北方的少數民族南下侵擾，結果又成了南北混戰的局面。

邑 宋 世
邑 宋 世
邑 宋 世

84

遼與金，皆稱帝。元滅金，絕宋世。

【解釋】
北方的遼人、金人和蒙古人都建立了國家，自稱皇帝，最後蒙古人滅了金朝和宋朝，建立了元朝，重又統一了中國。

漢字練習

三字經 習字帖 壹

作　　者	余小敏
美編設計	余小敏
發 行 人	愛幸福文創設計
出 版 者	愛幸福文創設計
	新北市板橋區中山路一段160號
	發行專線　0936-677-482
	匯款帳號　國泰世華銀行 (013)
	045-50-025144-5
代 理 商	白象文化事業有限公司
	401台中市東區和平街228巷44號
	電話 04-22208589
印　　刷	卡之屋網路科技有限公司
初版一刷	2021年10月
定　　價	一套四本 新台幣399元

蝦皮購物網址
shopee.tw/mimiyu0315

若有大量購書需求，請與客戶服務中心聯繫。

客戶服務中心

地　　址：22065新北市板橋區中
山路一段160號
電　　話：0936-677-482
服務時間：週一至週五9:00-18:00
E-mail：mimi0315@gmail.com